名家篆書叢帖

孫寶文編

徐三庚臨天發神讖碑

上海辭書出版社

U0125287

白茶乃廿三日繼解内弇

食岑德忠辦鄒貊會檣陳觶觤

解十三三弇復易

大也曰繼十中審觶羽木

貗貊軍德貊重闢内犀龜工

費弇犾覸弇得三解弇合

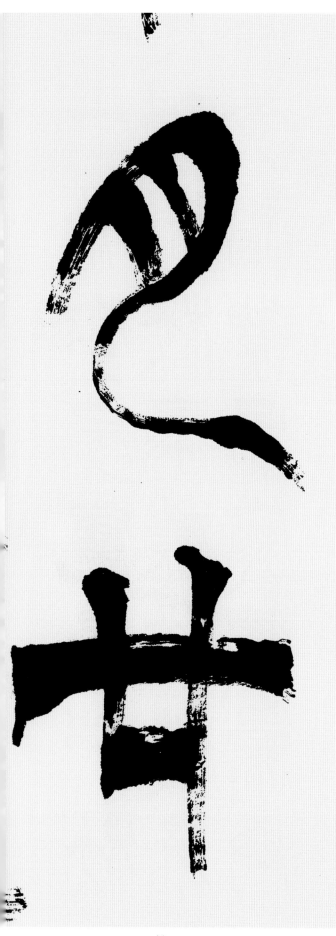

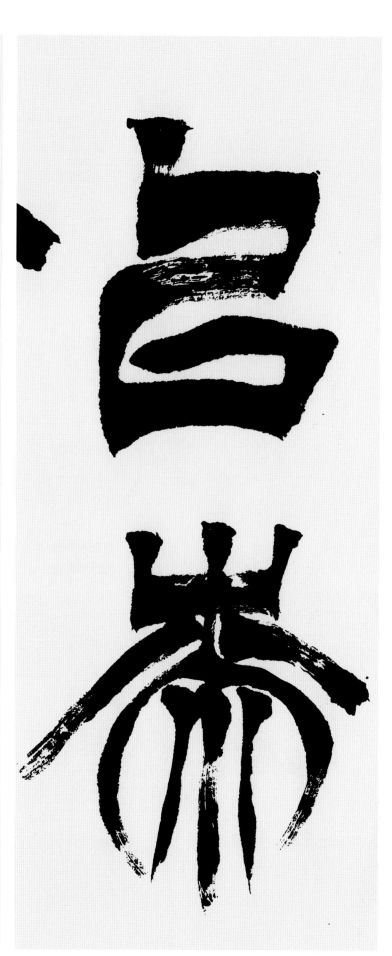

月
廿

以
桼

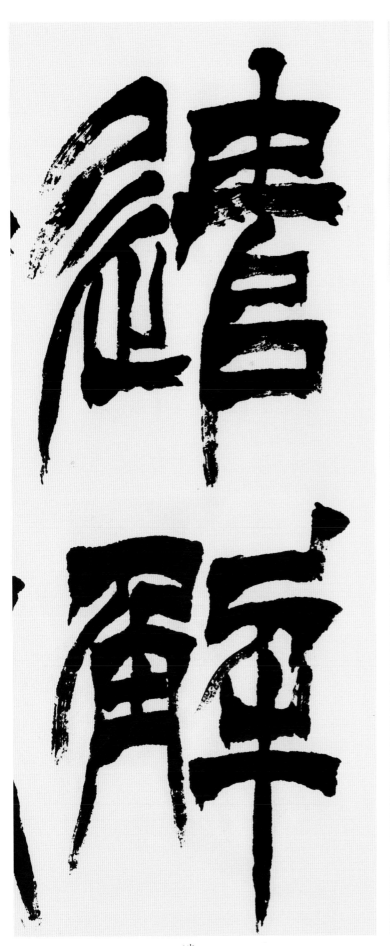

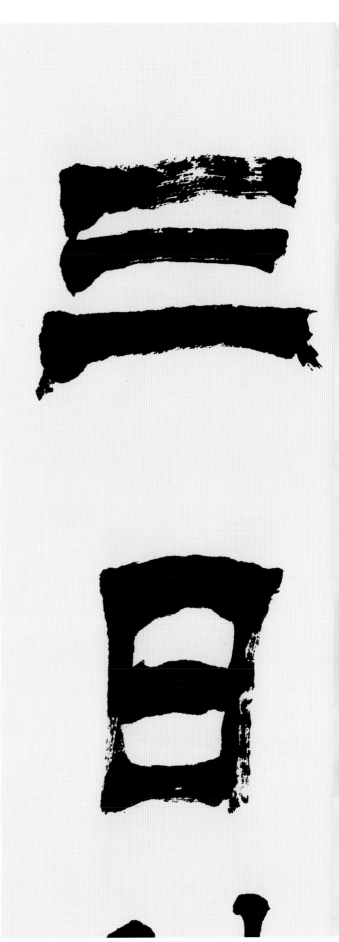

遣
解

三
日

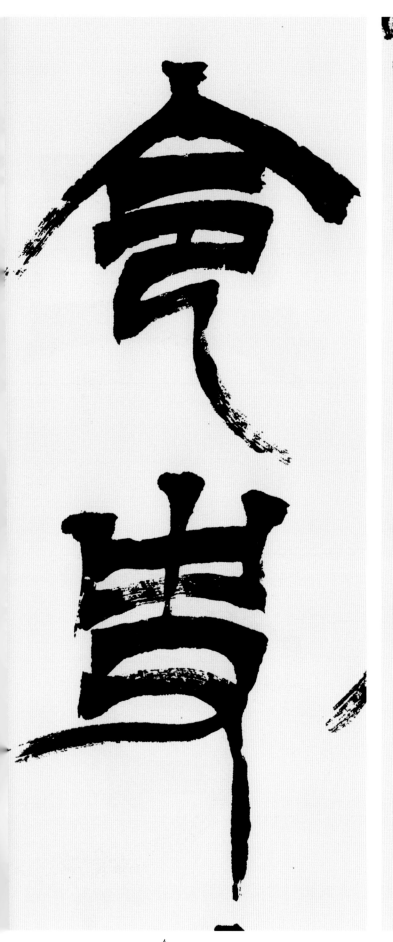

令史

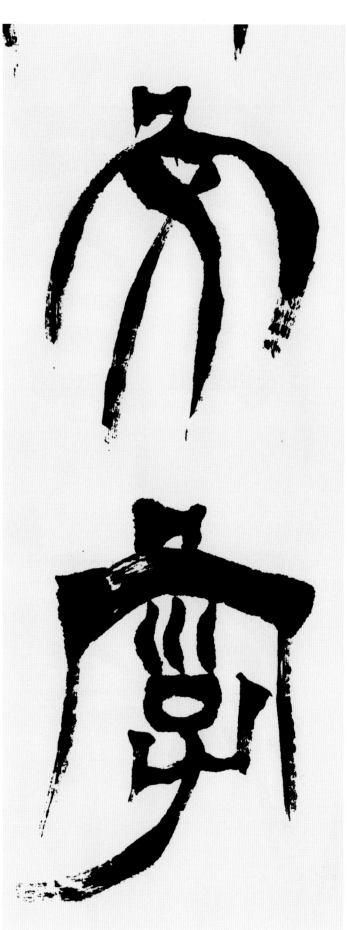

文寧

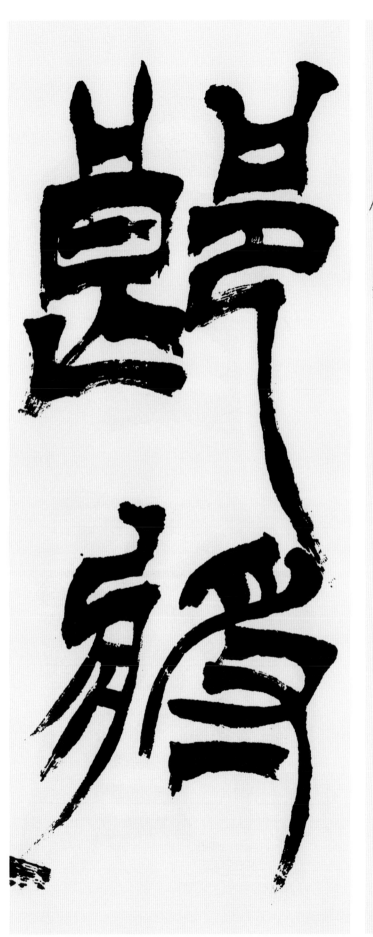

郎將

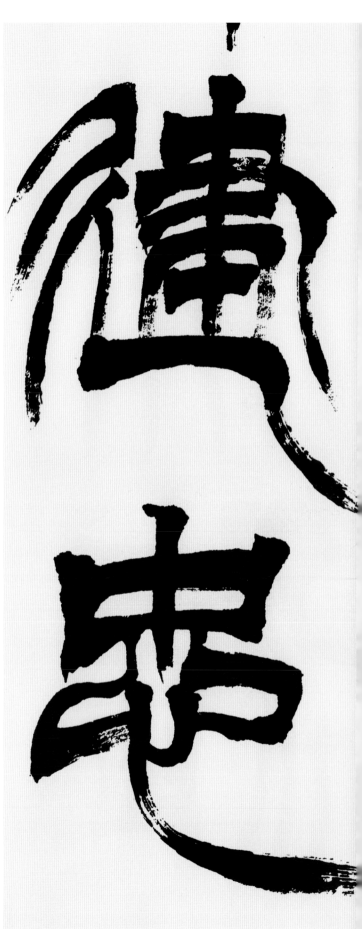

建忠

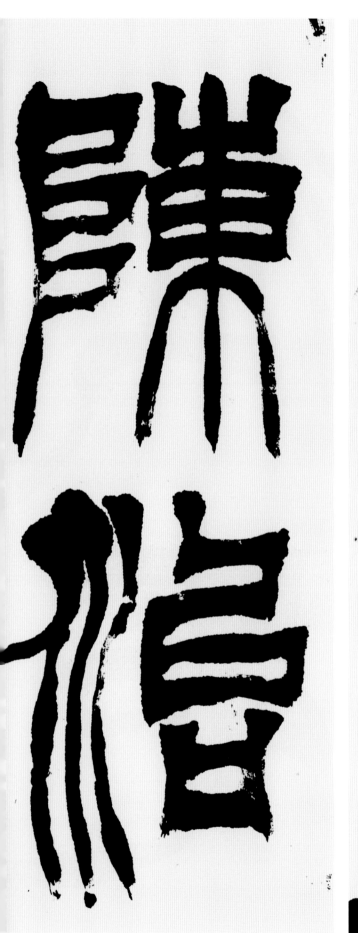

陳
治

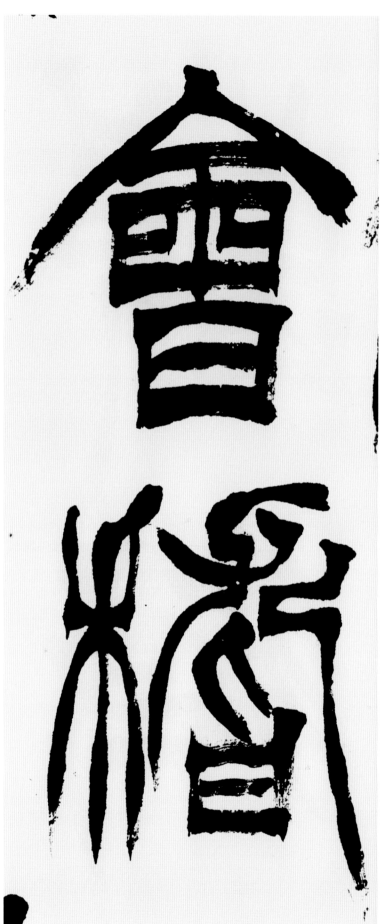

會
稽

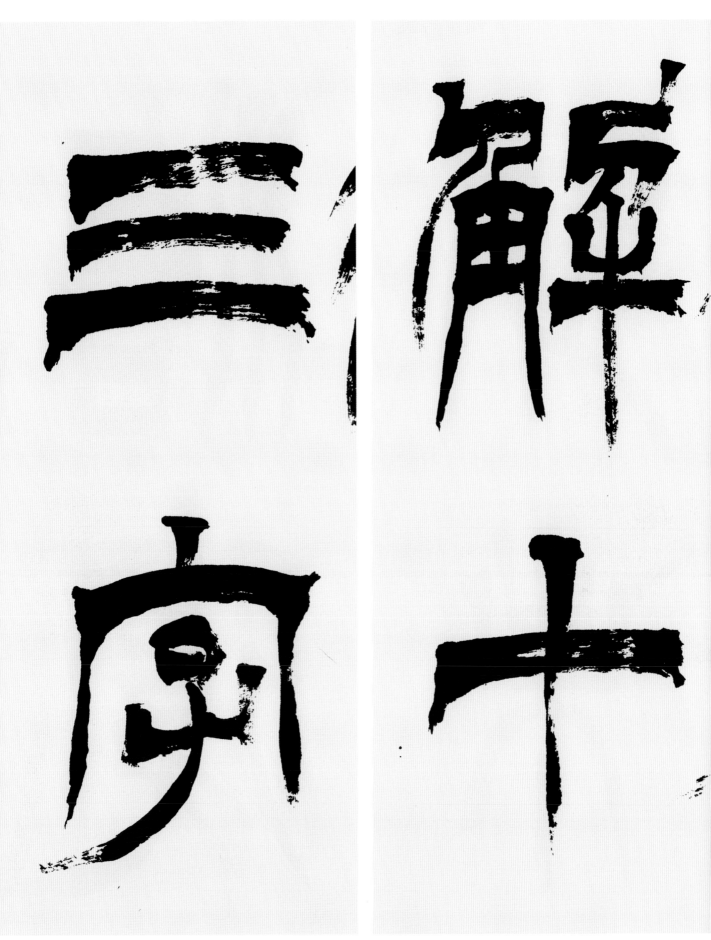

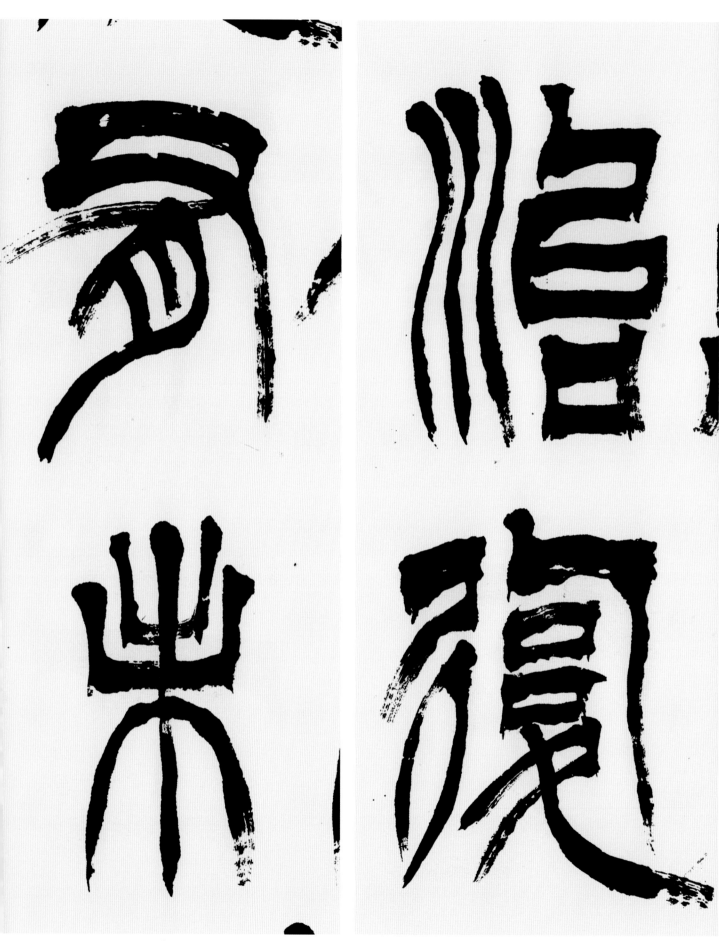

有
未

治
復

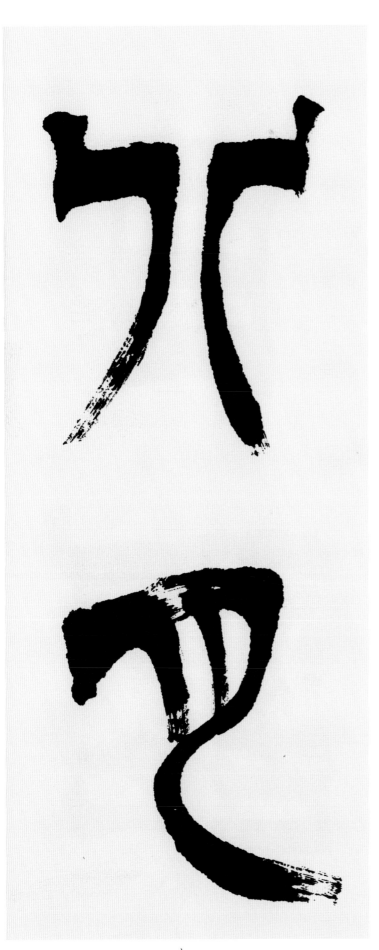

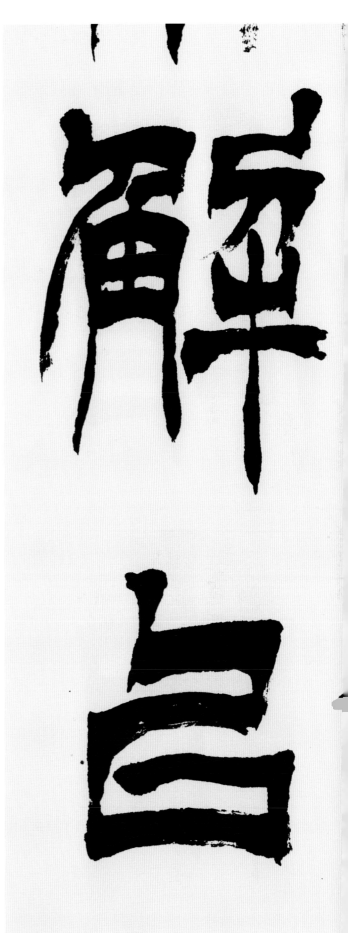

八
月

解
以

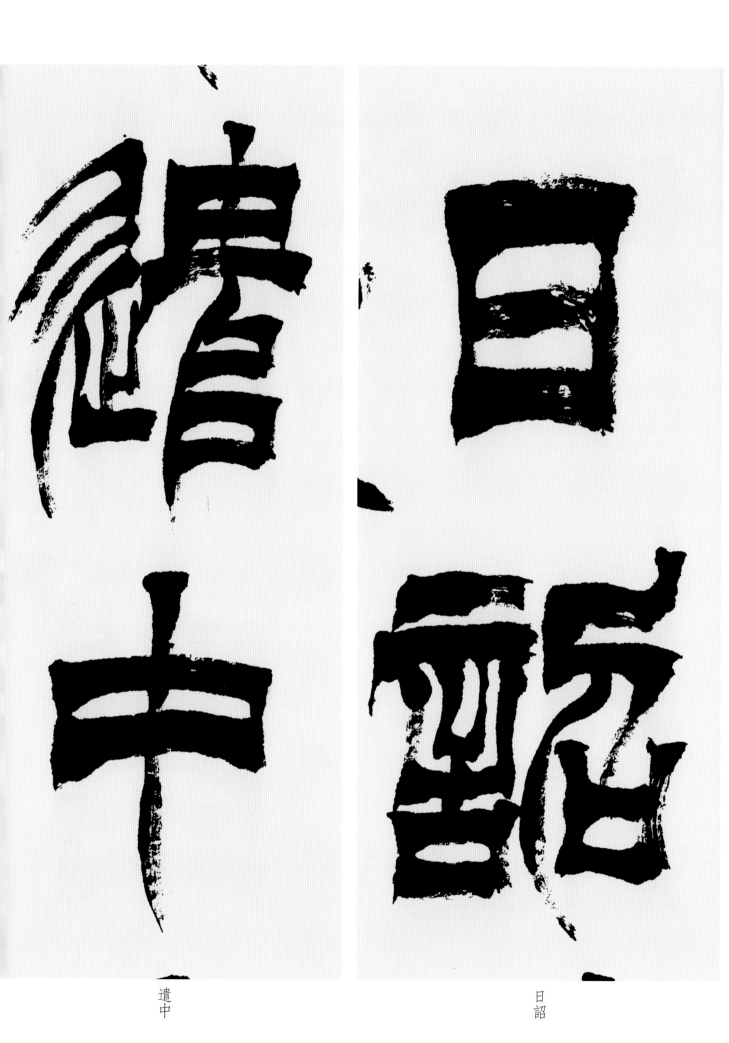

遣中

日詔

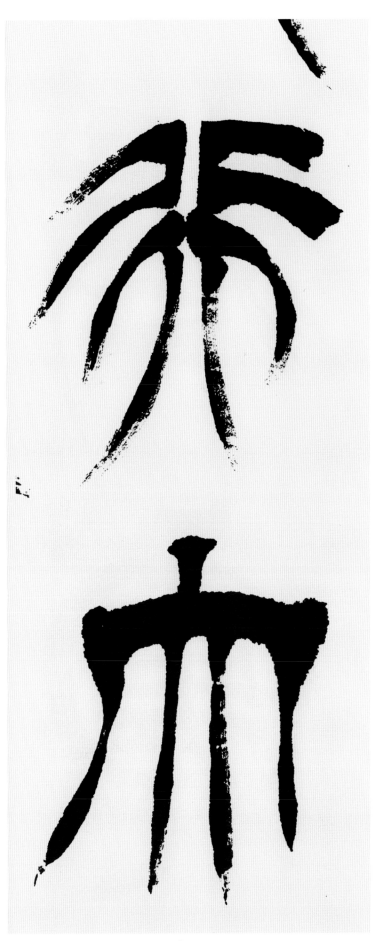
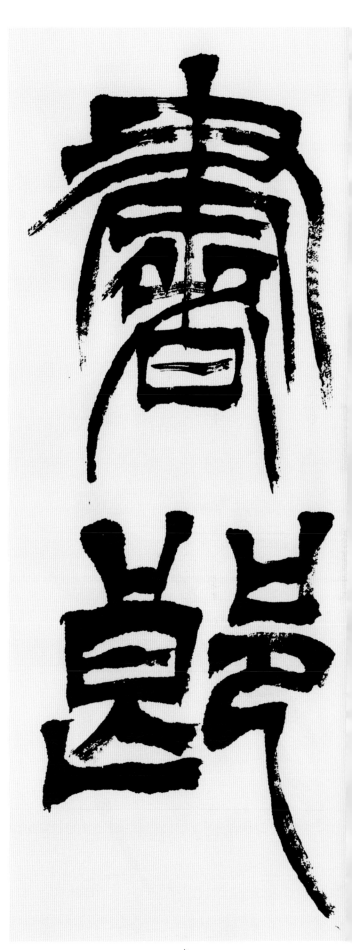

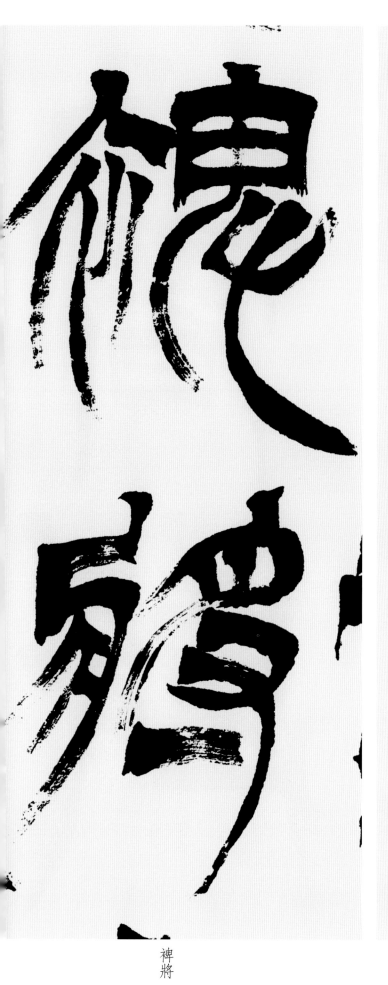

裨將

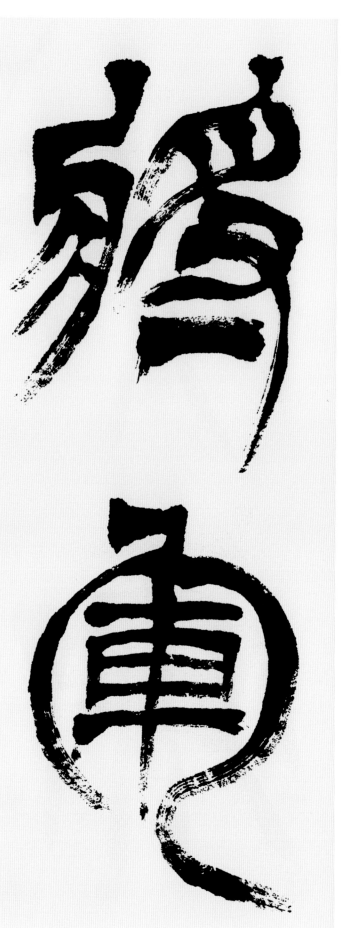

將軍

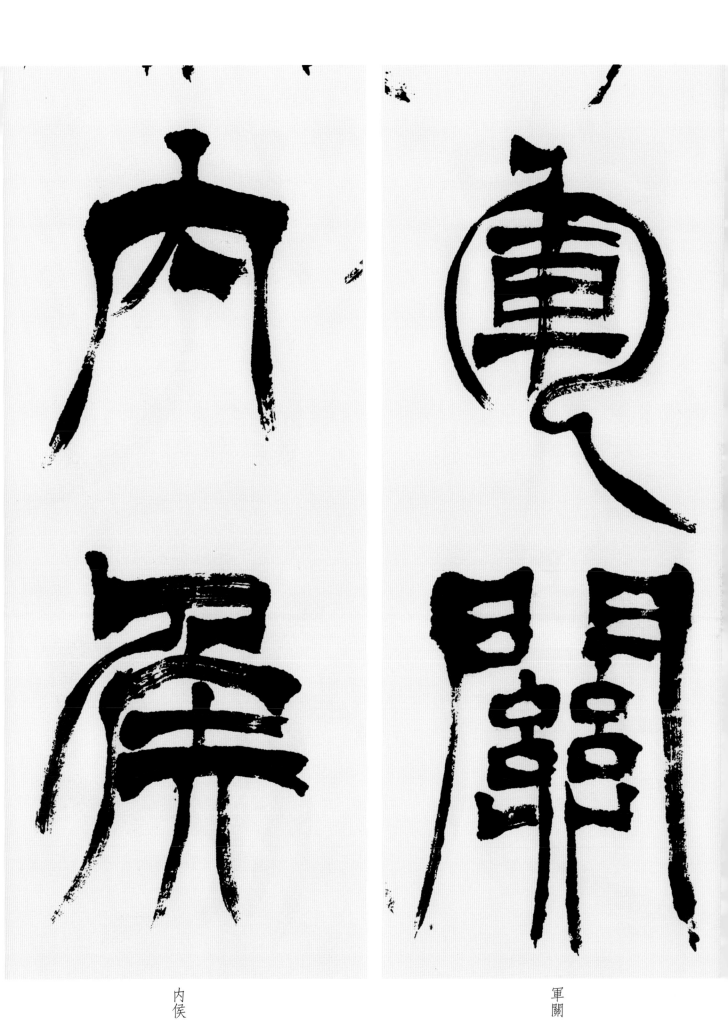

内
侯

軍
關

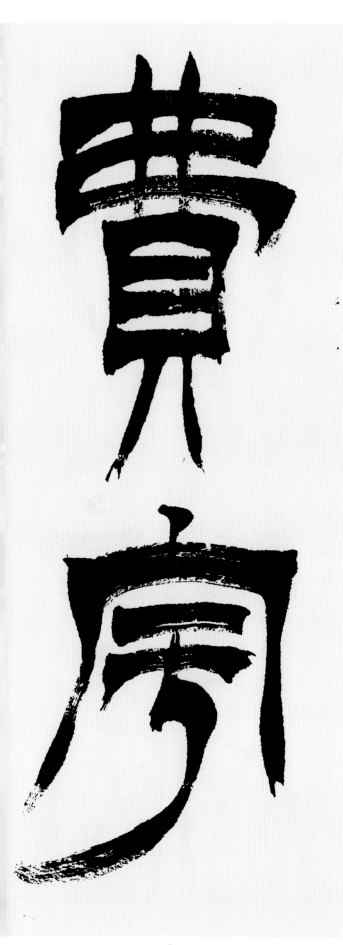

費
宇

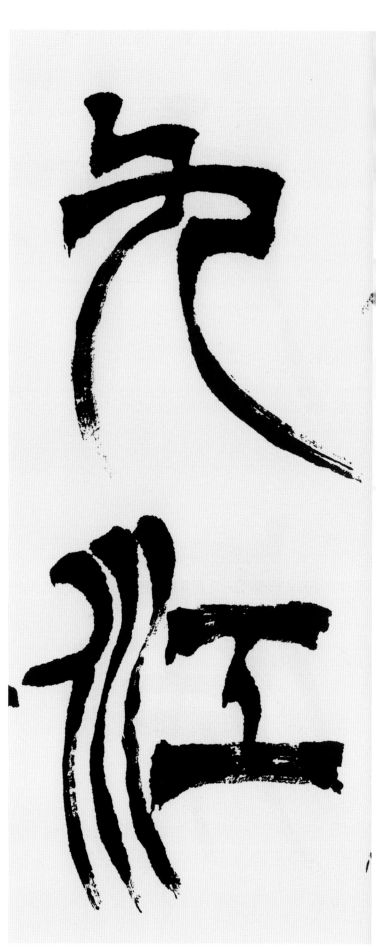

九
江

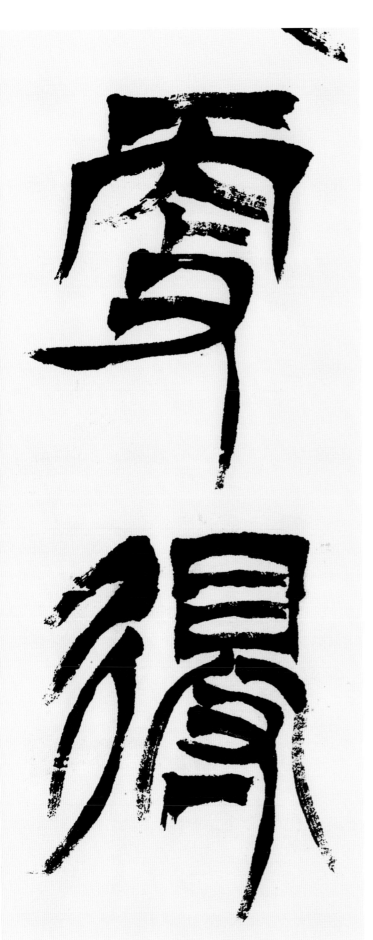

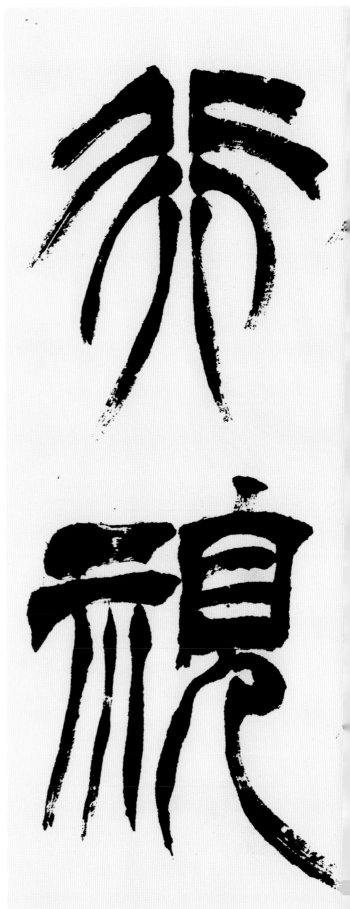

夐
得

行
視

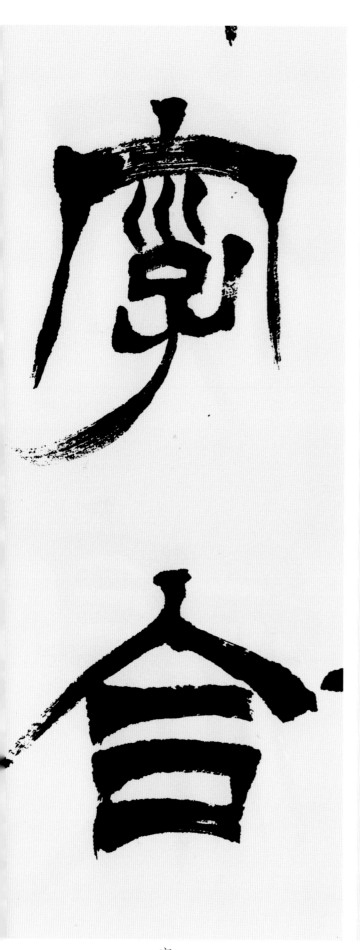

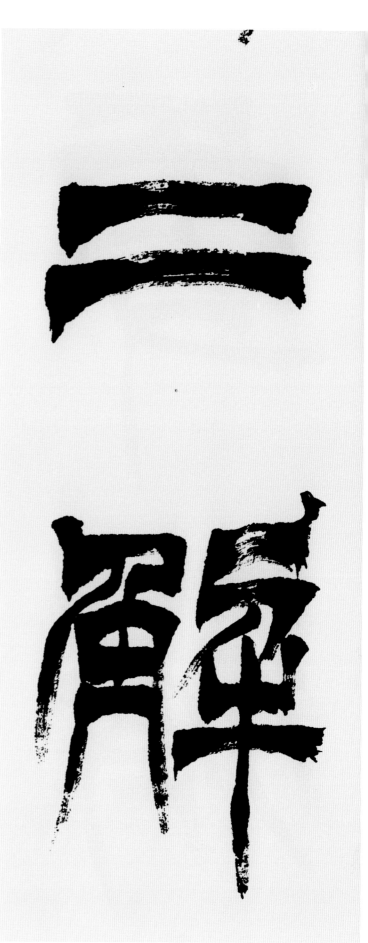

穿合

二解

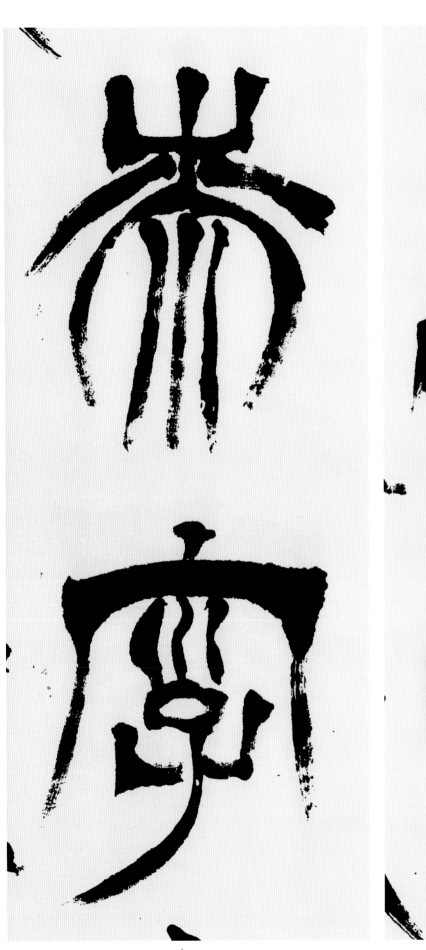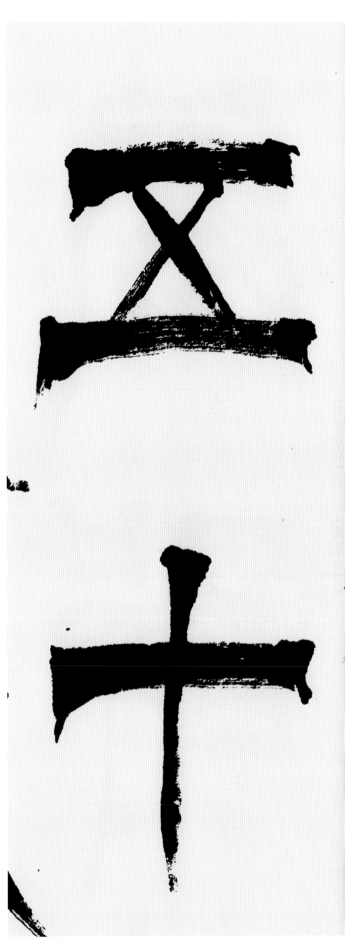

秦写

五十

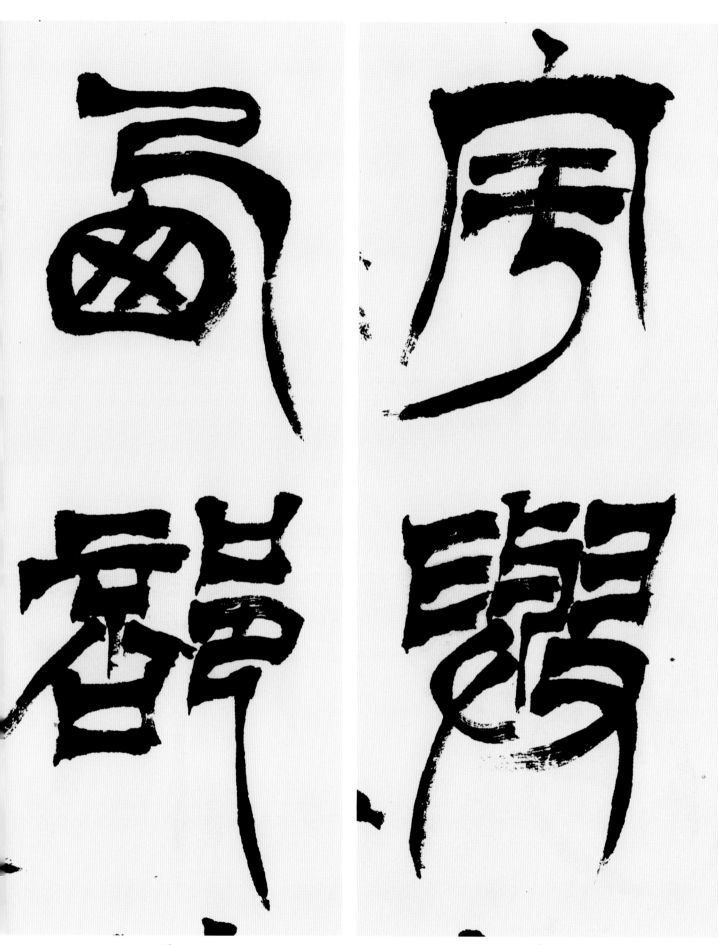

西郫

宇與

20

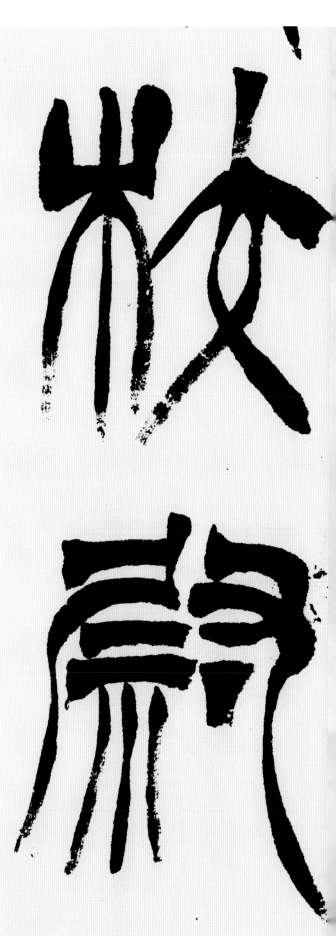

校
尉

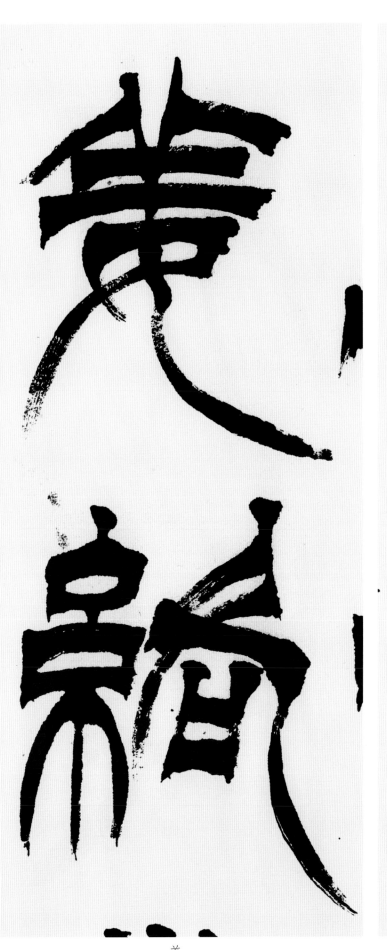

姜
絡

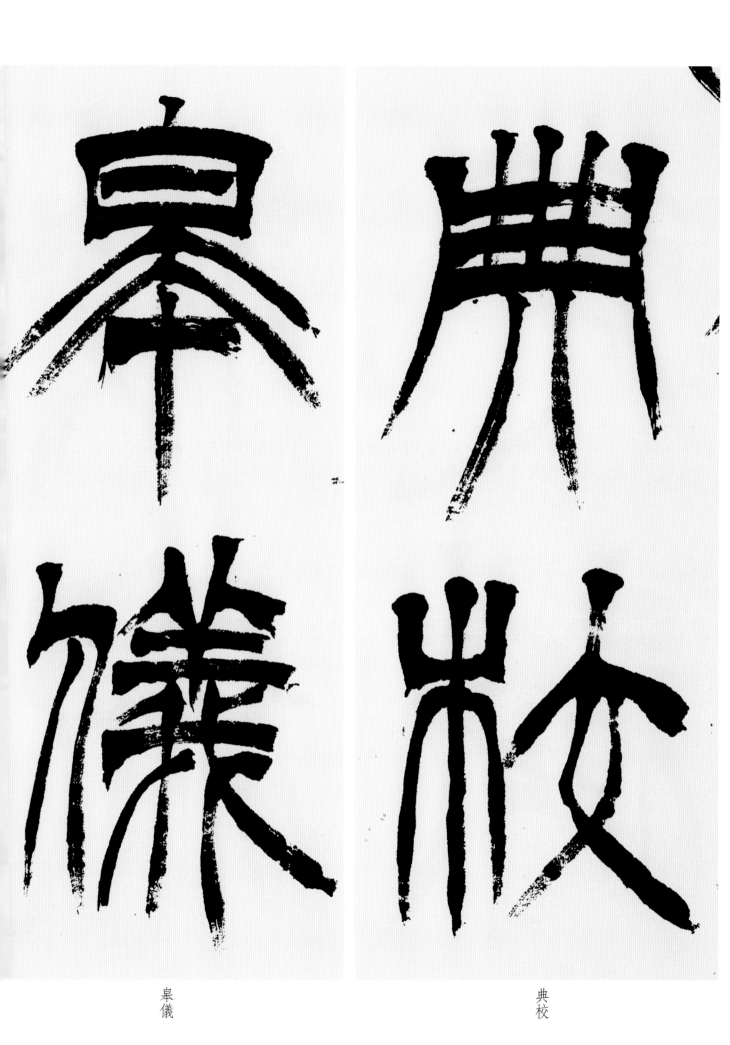

皋
儀

典
校

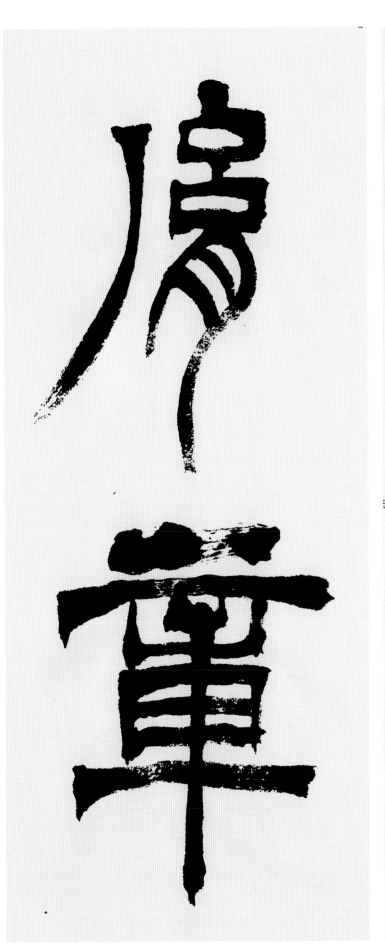

胥
章

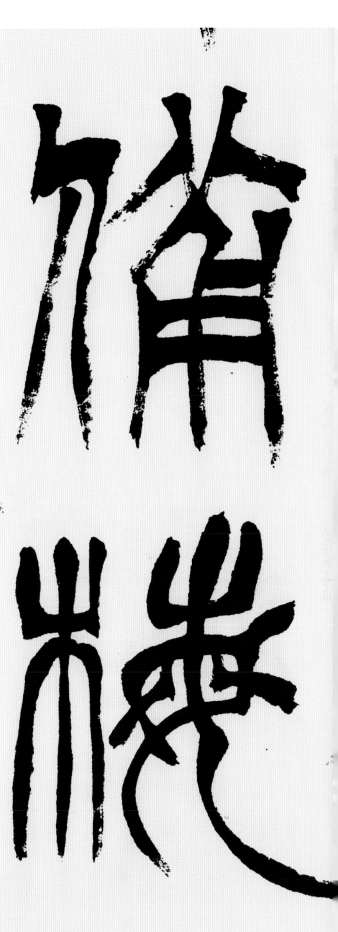

備
梅

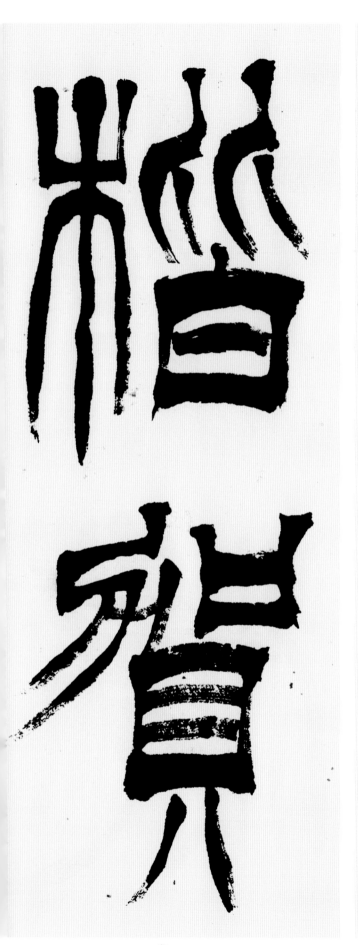

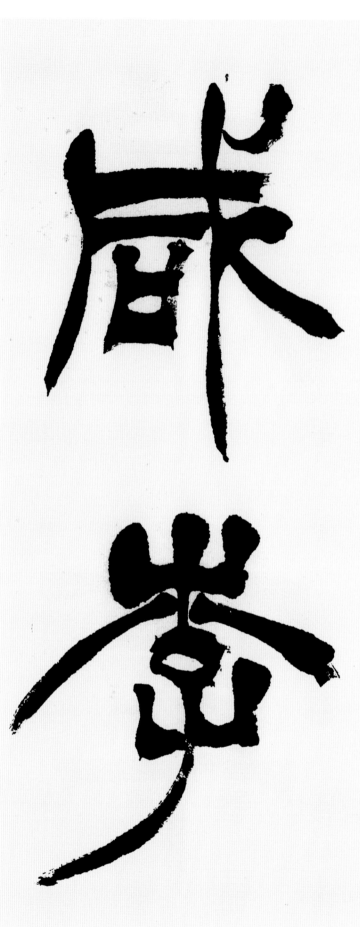

楷
賀

咸
李

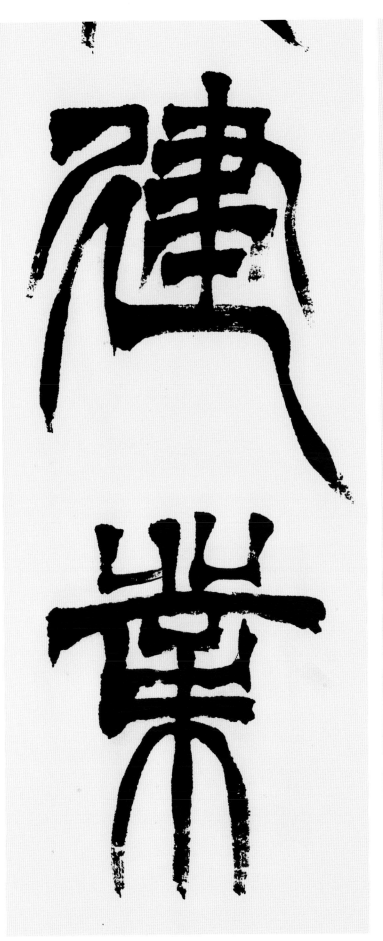

建
業

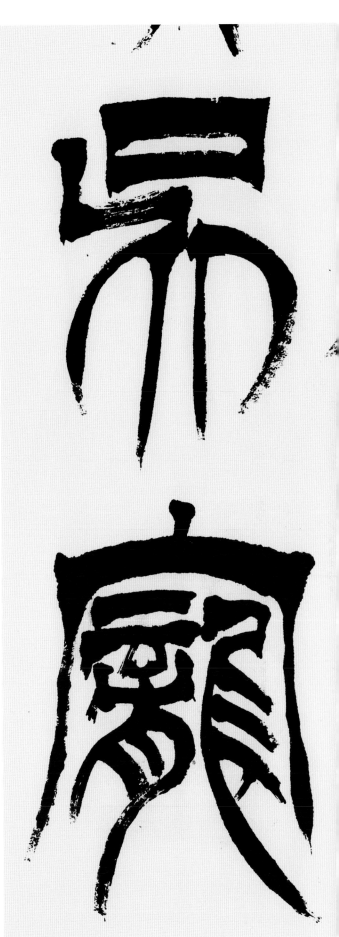

吳
寵

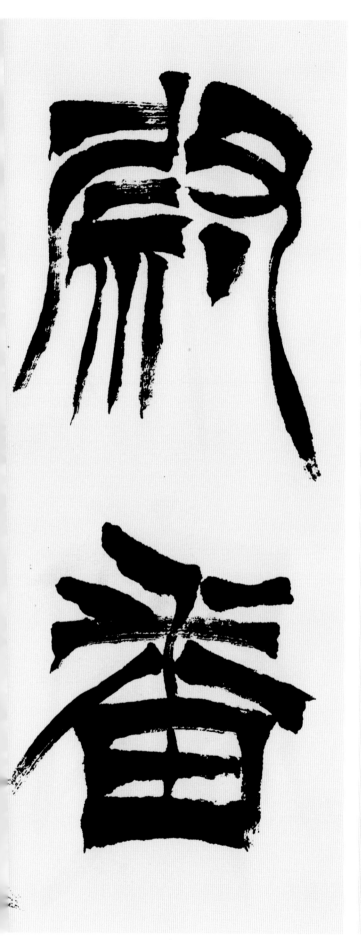

尉
番

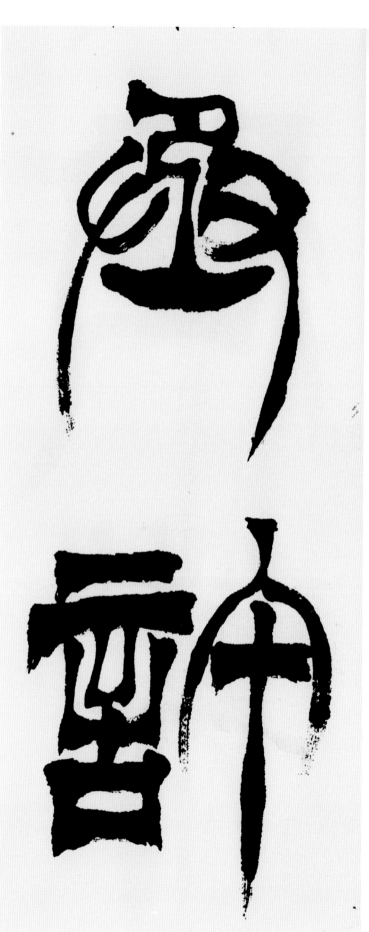

丞
許

26

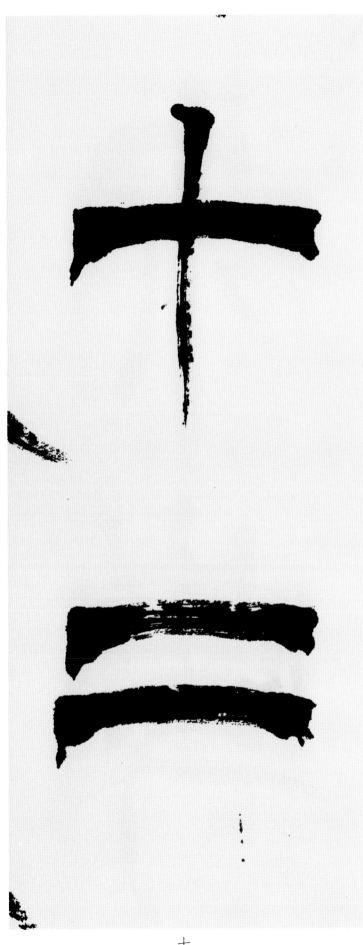

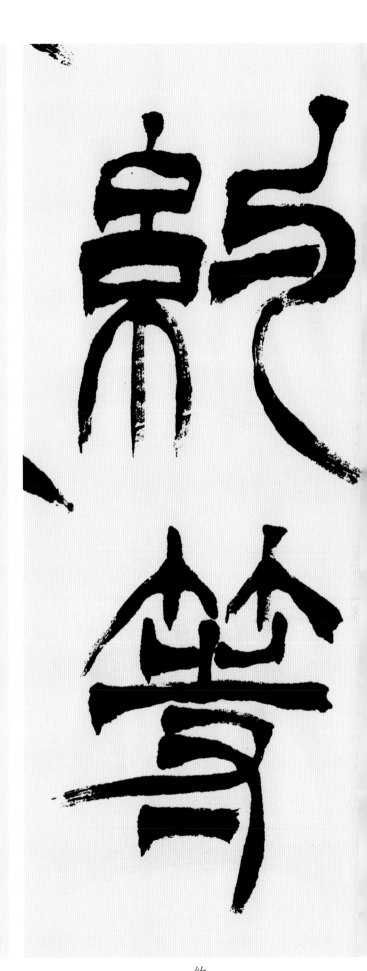

約等

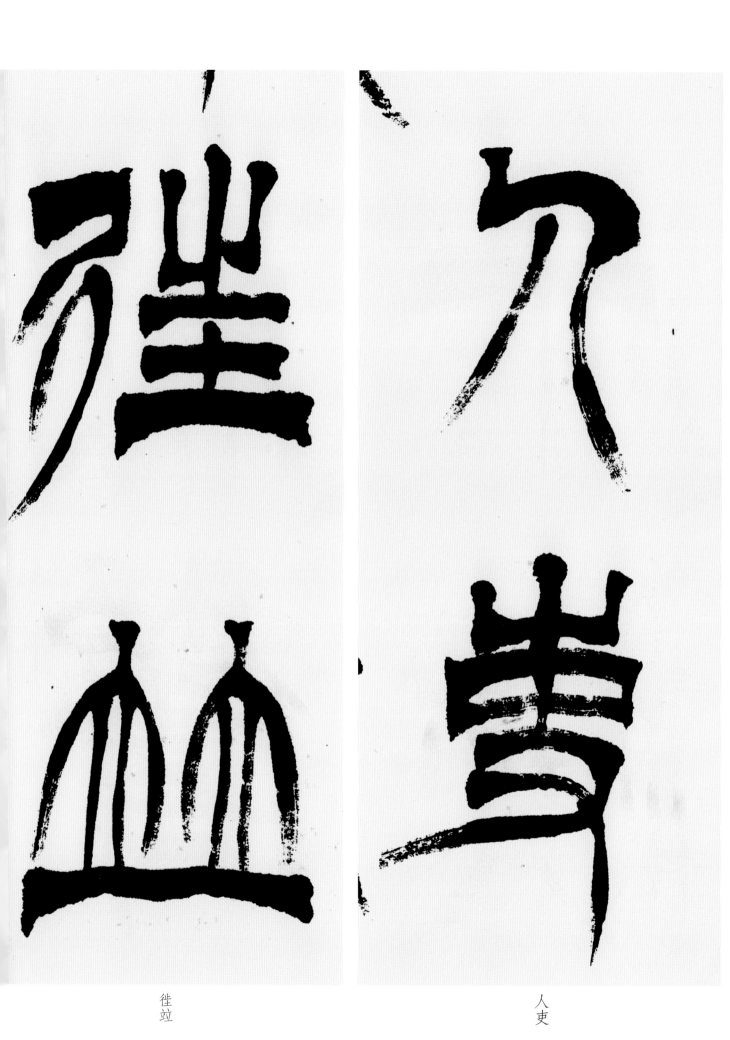

徙
立

人
吏

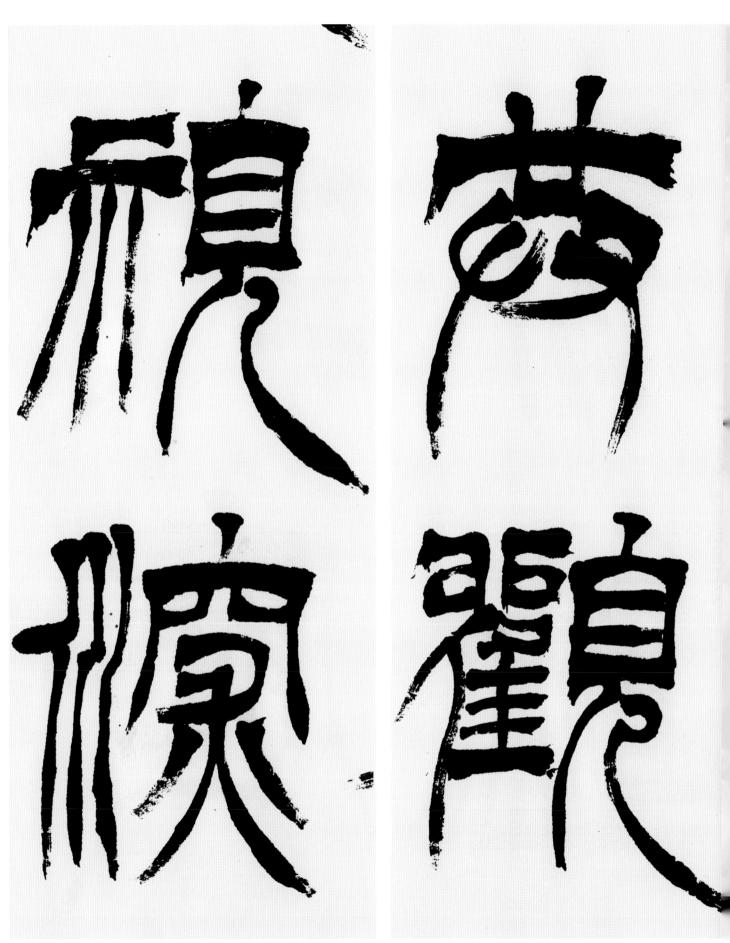

視
深

共
觀

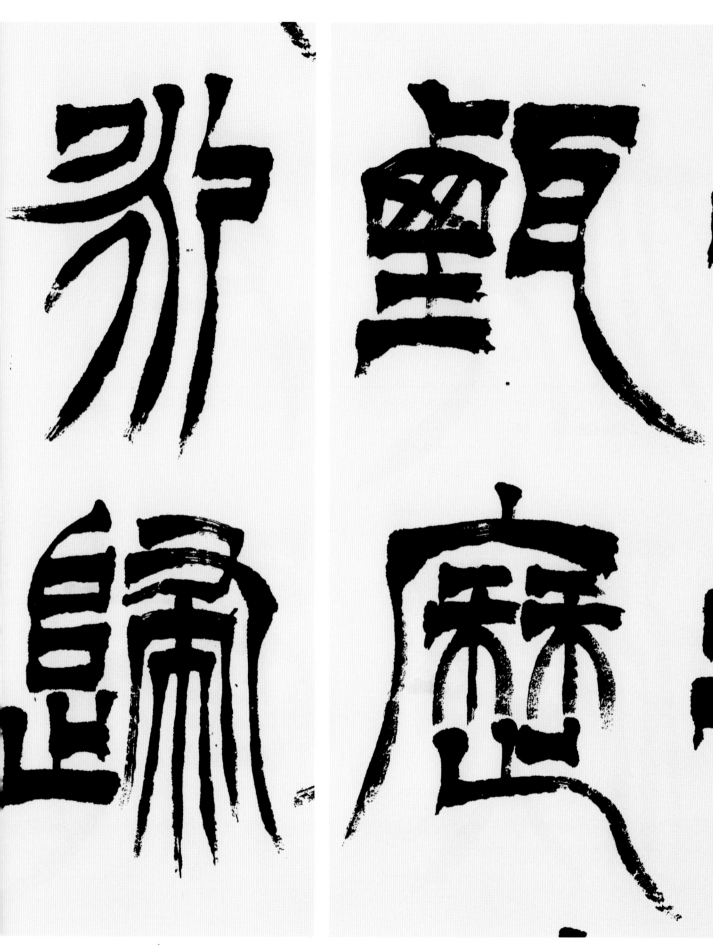

永
歸

甄
歷

功碑百十寧丁亥

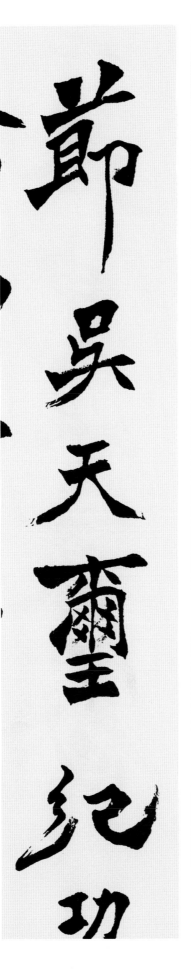

節吳天璽紀功

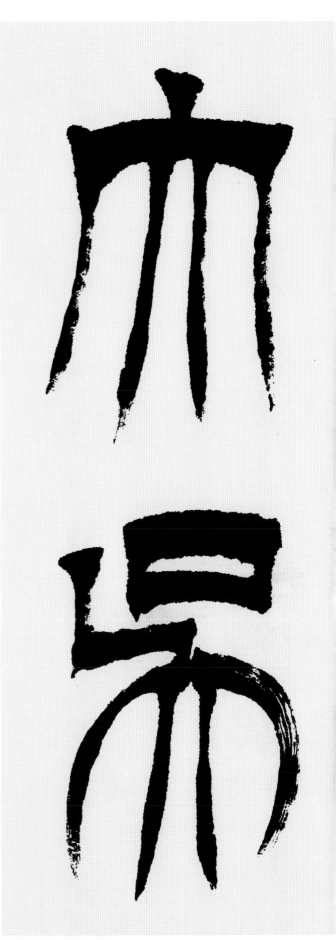

大吳

大吳

六月二十五日客

名春申浦摹似人

儉為學弗清

鑒上雲翳昌然樹